# 大雅天籟

## 【莫月娥古典詩吟唱專輯】

莫月娥 ⊙ 吟唱

楊維仁 ⊙ 製作

# 目次

吟詩目錄（近體詩）

大雅天籟

【莫月娥古典詩吟唱專輯】

# 張　序

　　吟詩，意為吟唱詩詞。漢詩，一名傳統詩，又名古典詩，其吟唱方法，往昔教授者不多。吾社溯自「礪心齋」設帳時期，即因師門嫻熟聲樂韻曲之學，故授課內容以誦讀、吟唱、創作並重，而所吟詩詞獨創一格，平仄分明，抑揚叶律，久蒙斯界推許。尤其日治時期詩社林立、詩人輩出，其中能吟出大漢詩聲而使日人嘆服者，唯吾社創辦人林述三先生一人而已，是故承蒙全臺吟壇先進以「天籟調」名之。

　　吾社所授吟詩之法著重於：

　　一、由丹田發聲，聲貴自然，忌矯飾。

　　二、聲韻宜清，平仄分明，抑揚叶律。

三、吟出作者心聲，抒發詩情，雅引嚶鳴。

天籟吟調承蒙大專院校暨各界廣為傳唱，數十年來頗負盛名。然本社一本師門訓誨，未敢敝帚自珍，素將天籟吟調公開於詩詞同好，冀使雅風遍布，同享如詩人生。

莫月娥女士，係吾師伯笑園黃文生先生（「天籟三笑」之一，主持「捲籟軒」書房）令高徒也。自幼賦性聰敏，穎悟異常，於「捲籟軒」勤習術業有成之後，即以推廣詩教為抱負，數十年來讀詩、作詩、吟詩，始終未改其志。尤其自青年時期起，即於各處教授吟詩，吟蹤不惟遍布台澎各地，更遠及神州大江南北，以此享譽騷壇，咸推為當今台灣吟詩冠冕。

此次「大雅天籟」專輯出版，乃吾社社員首次發行「天籟調」之吟唱專輯，對耽於吟詩者，或可視為矩度。不揣謭陋，略綴片語為序。

公元二○○二年冬　天籟吟社社長　張國裕謹誌

# 黃　序

捲籟軒書齋係先父文生（號笑園）於日據時期所創設，講授漢學吟詩作對之法，兼傳國術健身養氣之道。因而莘莘學子滿堂，育培高徒輩出，而莫月娥小姐尤其聲聞騷壇。月娥小姐受業於捲籟軒期間，勤勉向學，風雨無阻，更耽於吟詠，參與各地擊鉢詩會每獲優勝；而其吟詩聲調獨具奇特嘹喨之美，屢應各界之邀吟詩示範，廣受佳評，今出版大雅天籟古典詩吟唱專輯，謹申數語為序。

民國九十一年十一月十日於台北

少園　黃鏡宏　謹述

3

# 古典詩吟唱經驗談

◎莫月娥

《詩序》云：「詩者，志之所之也。在心為志，發言為詩。情動於中而形於言，言之不足，故嗟嘆之。嗟嘆之不足，故詠歌之，詠歌之不足，不知手之舞之，足之蹈之也。」可見詩歌的吟詠是出於一種自然的情感反應。往往我們在不同的時間吟同一首詩，由於處境與情緒的不同，所吟詠出來的感覺也不盡相同。既然吟詩是自然而然的情感抒發，因此吟詩並沒有所謂固定的套譜，乃是依照詩句文字的平上去入自然發揮，使其產生抑揚頓挫的聲調。

每個人聲音稟賦有所差異，吟詩不妨各依其性發揮，首先，咬字要準確，然後要能掌握詩中的意境與情感，再按照詩句平仄抑揚的特性自然吟

出。只要能正確讀出文字的聲調以及掌握吟唱時的節奏與情緒，相信每個人都一定更能體會，詩的吟唱是一種近乎天籟的音樂。

## ◎ 平仄抑揚

傳統詩原本就是具有音樂性的文學，吟詩時要依照字聲的平仄，自然表現出詩的節奏感。所以吟詩者不僅要領會詩中的情境與意涵，也要瞭解字聲的平仄，吟詩時才能充分流露出傳統詩的韻味。

不論吟唱近體詩或古體詩，大體而言：凡遇平聲字則聲音拉長，展現悠揚之美；若遇仄聲字則聲音較短，展現頓挫之美。值得留意的是，遇平聲字拉長聲音時，以自然悠揚為原則，切忌花俏矯飾，倘使吟詩者中氣不足以延續長久，則勿以斷續綴連的聲音來延長，一氣呵成才能表現吟詩的韻味。

# ◎ 呼吸調整

吟詩時，氣自丹田發出，切勿強用喉嚨放大聲量。吟出起句之前，先作深呼吸，然後吐出聲音。吟詩時一面吟詩，一面調整氣息。遇到詩句的情境轉為高亢激昂之前，先作深呼吸換氣，再將聲音迸出！試以魏武帝《短歌行》為例說明：

## 短歌行　　曹　操

對酒當歌，人生幾何？譬如朝露，去日苦多。

慨當以慷，憂思難忘。何以解憂？惟有杜康。

青青子衿，悠悠我心。但為君故，沉吟至今。

呦呦鹿鳴，食野之苹。我有嘉賓，鼓瑟吹笙。

明明如月，何時可掇？憂從中來，不可斷絕。

越陌度阡，枉用相存。契闊談讌，心念舊恩。

月明星稀，烏鵲南飛。繞樹三匝，無枝可依。

山不厭高，水不厭深。周公吐哺，天下歸心。

在起句「對酒當歌」吟出之前，先作深呼吸，以凝聚起句的力量。吟詩時一面調整氣息，例如可在「惟有杜康」之後換氣，再徐緩吟出「青青子衿」一段。

「月明星稀」以下八句應是全詩最為慷慨激昂之處，所以在吟罷「心念舊恩」一句後應作深呼吸，然後衝出「月明星稀」以下四句。吟至「無枝可依」之後，氣息又已將盡，因此在「山不厭高」之前再深呼吸，以推出下一個高潮！

## ◎ 押韻變化

吟詩時以押吟唱平聲韻的作品較好表現，遇平聲韻腳處即予拉長，表現出悠揚的韻味；若遇仄聲韻腳，仍然不宜將韻腳拉長，為避免呆板，可在仄韻韻腳前的平聲字加以變化。試以柳宗元《江雪》為例說明：

江　雪　　柳宗元

千山鳥飛絕，萬徑人蹤滅。
。　　。．　　．．．　。

孤舟簑笠翁，獨釣寒江雪。
。　。．．　　．．．．

首句「千山鳥飛絕」韻腳的「絕」字不宜拉長，所以「飛」字特意延長，以求變化；同理，次句韻腳「滅」字不宜拉長，所以特意延長「蹤」

字；轉句「孤舟簑笠翁」的「翁」字雖非韻腳，卻仍延長吟唱；結句的「雪」字也不拉長，所以在「雪」前面的「江」字來變化。

## ◎ 近體詩吟唱舉例說明

絕句與律詩平仄格律整齊，尤其能表現出傳統詩的音樂特性，所以尤須體會詩句中平仄交疊的特性，所以要先認清這首詩是平起或仄起，然後才能掌握平仄抑揚頓挫。（由於近體詩各句的首字的平仄往往有所變化，所以平起仄起，以首句第二字為準。）。一般而言，吟詩時平聲較長而仄聲較短，但是平聲之中長短亦有區別，以在節奏點和韻腳處較為延長。平起、仄起二式各有其節奏點，在此以各舉一首絕句為例，說明其吟詩要點。

### 早發白帝城　　李　白

朝辭白帝彩雲間，千里江陵一日還。

兩岸猿聲啼不住，輕舟已過萬重山。

此詩為平起，第一句起頭「朝辭」二字俱為平聲，但是僅在第二字「辭」字處拉長。第六字「雲」字也是節奏點，應該拉長。「間」是韻腳，宜悠遠綿長。

第二句首字「千」字平聲，放在原來仄聲的位置，所以不須太過延長。「江陵」二字俱為平聲，但是僅在第四字「陵」字處延長。「還」字韻腳，特意拉長。

第三句「猿聲」二字俱為平聲，但是僅在第四字「聲」字處延長。第五字「啼」也是平聲，也要延長諷誦。末尾「住」字仄聲，不宜拉長。

第四句開始「輕舟」二字都是平聲，但是僅在第二字「舟」字處拉長。第六字「重」字也在節奏點，應該拉長。「山」是韻腳，宜特意延長。

長。

烏衣巷　　劉禹錫

朱雀橋邊野草花，烏衣巷口夕陽斜。
舊時王謝堂前燕，飛入尋常百姓家。

此詩為仄起，第一句「橋邊」二字俱為平聲，但是僅在第四字「邊」字處延長。「花」字韻腳，特意拉長。

第二句起頭「烏衣」二字俱為平聲，但是僅在第二字「衣」字處拉長。第六字「陽」字也是節奏點，應該拉長。「斜」是韻腳，宜綿長。

第三句第二字「時」字處應予延長。第五六字俱是平聲，但僅在「前」字延長。末尾「燕」字仄聲，不宜拉長。

第四句「尋常」二字都是平聲，但是僅在第四字「常」字處拉長。第七字「家」是韻腳，宜特意延長。

個人所吟唱的李白《清平調》三首，雖為入律的絕句，但是帶有樂府詩的性質，所以吟詩時，另有特殊變化之處，特別舉第一首首句加以說明。

## 清平調　　李　白

> ○ 　　○ 　　　・ 　　・ 　　・ 　　○
> 雲想衣裳花想容，
> ○ 　　○ 　　・ 　　・ 　　・ 　　○
> 春風拂檻露華濃。
> ・ 　　・ 　　○ 　　○ 　　・
> 若非群玉山頭見，
> ・ 　　・ 　　○ 　　○ 　　・ 　　・ 　　○
> 會向瑤臺月下逢。

「雲」字特意拉長，表現綿長的韻味；「想」字稍作短暫停頓；「衣裳」二字俱為平聲，但是僅在第四字「裳」字拉長；第五字「花」字平聲，再拉長；第六字「想」字，再一次短暫停頓；末字「容」字為韻腳，

因此再度延長吟唱。首句「雲想衣裳花想容」隔著兩個「想」字暫頓，分為三段諷誦。

◎ **結語**

吟詩是吟唱者掌握詩的意境與聲韻，自然而然抒發情感，吟出行雲流水般的天籟之調。傳統的吟詩乃是依照文字的平仄自然發揮，使其產生抑揚頓挫的韻律，所以，個人並不主張將吟詩的方式記成五線譜的方式來「歌唱」，按照樂譜一板一眼的歌唱，在我看來，這會妨礙吟詩的韻味。此外，吟詩是否能夠感動人心，雖然與吟唱者的對詩的體會和掌握關係密切，但是所吟的這首詩本身文字聲韻的表現也是一個關鍵，並非每一首詩吟唱出來都是悅耳動聽的，所以，吟詩也要選擇能夠順適表達音韻情感的詩作。

# 吟詩目錄

古體詩

## 1. 秋風辭 ／漢武帝

秋風起兮白雲飛，草木黃落兮雁南歸。

蘭有秀兮菊有芳，懷佳人兮不能忘。

泛樓船兮濟汾河，橫中流兮揚素波，

簫鼓鳴兮發櫂歌，歡樂極兮哀情多，

少壯幾時兮奈老何？

## 2. 短歌行 ／曹　操

對酒當歌，人生幾何？譬如朝露，去日苦多。

慨當以慷，憂思難忘。何以解憂？惟有杜康。

青青子衿，悠悠我心。但為君故，沉吟至今。

呦呦鹿鳴，食野之苹。我有嘉賓，鼓瑟吹笙。

明明如月，何時可掇？憂從中來，不可斷絕。

越陌度阡，枉用相存。契闊談讌，心念舊恩。

月明星稀，烏鵲南飛。繞樹三匝，無枝可依。

山不厭高，水不厭深。周公吐哺，天下歸心。

3. 飲酒詩 ／陶淵明

結廬在人境，而無車馬喧。

問君何能爾，心遠地自偏。

採菊東籬下，悠然見南山。

山氣日夕佳，飛鳥相與還。

此中有真意，欲辯已忘言。

4. 木蘭辭／佚　名

唧唧復唧唧，木蘭當戶織。

不聞機杼聲，惟聞女嘆息。

問女何所思？問女何所憶？

女亦無所思，女亦無所憶。

昨夜見軍帖，可汗大點兵，

軍書十二卷，卷卷有爺名。

阿爺無大兒，木蘭無長兄。

願為市鞍馬，從此替爺征。

東市買駿馬，西市買鞍韉，

南市買轡頭，北市買長鞭。

朝辭爺孃去，暮宿黃河邊。

不聞爺孃喚女聲，但聞黃河流水鳴濺濺。

旦辭黃河去，暮至黑山頭。

不聞爺孃喚女聲，但聞燕山胡騎聲啾啾。

當窗理雲鬢，對鏡貼花黃。

脫我戰時袍，著我舊時裳。

開我東閣門，坐我西閣床。

小弟聞姊來，磨刀霍霍向豬羊。

阿姊聞妹來，當戶理紅妝。

爺孃聞女來，出郭相扶將。

願借明駝千里足，送兒還故鄉。

可汗問所欲，木蘭不用尚書郎。

策勳十二轉，賞賜百千強。

歸來見天子，天子坐明堂。

將軍百戰死，壯士十年歸。

朔氣傳金柝，寒光照鐵衣。

萬里赴戎機，關山度若飛。

出門看火伴，火伴皆驚惶。

同行十二年，不知木蘭是女郎。

雄兔腳撲朔，雌兔眼迷離。

兩兔傍地走，安能辨我是雄雌？

5. 登幽州台歌 ／陳子昂

前不見古人，後不見來者。

念天地之悠悠，獨愴然而涕下。

6. 春江花月夜 ／張若虛

春江潮水連海平，海上明月共潮生。

灩灩隨波千萬里，何處春江無月明。

江流宛轉繞芳甸，月照花林皆如霰。

空裡流霜不覺飛，汀上白沙看不見。

江天一色無纖塵，皎皎空中孤月輪。

江畔何人初見月？江月何年初照人？

人生代代無窮已，江月年年望相似。

不知江月照何人，但見長江送流水。

白雲一片去悠悠，青楓浦上不勝愁。

誰家今夜扁舟子？何處相思明月樓？

可憐樓上月徘徊，應照離人妝鏡臺。

玉戶簾中捲不去，擣衣砧上拂還來。

此時相望不相聞，願逐月華流照君。

鴻雁長飛光不度，魚龍潛躍水成文。

昨夜閑潭夢落花，可憐春半不還家。

江水流春去欲盡，江潭落月復西斜。

斜月沉沉藏海霧，碣石瀟湘無限路。

不知乘月幾人歸，落月搖情滿江樹。

7. 關山月 ／李　白

明月出天山，蒼茫雲海間。

長風幾萬里，吹度玉門關。

漢下白登道，胡窺青海灣。

由來征戰地，不見有人還。

戍客望邊色，思歸多苦顏。

高樓當此夜，歎息未應閑。

8. 宣州謝朓樓餞別校書叔雲　／李　白

棄我去者，昨日之日不可留；

亂我心者，今日之日多煩憂。

長風萬里送秋雁，對此可以酣高樓。

蓬萊文章建安骨，中間小謝又清發。

俱懷逸興壯思飛，欲上青天攬明月。

抽刀斷水水更流，舉杯消愁愁更愁。

人生在世不稱意，明朝散髮弄扁舟。

9. 月下獨酌 ／李　白

花間一壺酒，獨酌無相親。

舉杯邀明月，對影成三人。

月既不解飲，影徒隨我身。

暫伴月將影，行樂須及春。

我歌月徘徊，我舞影凌亂。

醒時同交歡，醉後各分散。

永結無情遊，相期邈雲漢。

## 10. 將進酒 ／李　白

君不見黃河之水天上來，奔流到海不復回。

君不見高堂明鏡悲白髮，朝如青絲暮成雪。

人生得意須盡歡，莫使金樽空對月。

天生我材必有用，千金散盡還復來。

烹羊宰牛且為樂，會須一飲三百杯。

岑夫子，丹丘生。將進酒，杯莫停。

與君歌一曲，請君為我側耳聽。

鐘鼓饌玉不足貴，但願長醉不願醒。

古來聖賢皆寂寞，惟有飲者留其名。

陳王昔時宴平樂，斗酒十千恣讙謔。

主人何為言少錢，徑須沽取對君酌。

五花馬，千金裘。

呼兒將出換美酒，與君同消萬古愁！

11.下終南山過斛斯山人宿置酒 ／李　白

暮從碧山下，山月隨人歸。

卻顧所來徑，蒼蒼橫翠微。

相攜及田家，童稚開荊扉。

綠竹入幽徑，青蘿拂行衣。

歡言得所憩，美酒聊共揮。

長歌吟松風，曲盡河星稀。

我醉君復樂，陶然共忘機。

12. 子夜秋歌 ／李　白

長安一片月，萬戶擣衣聲。

秋風吹不盡，總是玉關情。

何日平胡虜，良人罷遠征。

13. 長相思 ／李　白

長相思，在長安。

絡緯秋啼金井闌，微霜淒淒簟色寒。

孤燈不明思欲絕，卷帷望月空長嘆。

美人如花隔雲端。

上有青冥之長天，下有淥水之波瀾。

天長路遠魂飛苦，夢魂不到關山難。

長相思，摧心肝！

14. 金陵酒肆留別 ／李　白

風吹柳花滿店香，吳姬壓酒喚客嘗。

金陵子弟來相送，欲行不行各盡觴。

請君試問東流水，別意與之誰短長？

15. 夢李白 ／杜　甫

浮雲終日行，遊子久不至。

三夜頻夢君，情親見君意。

告歸常局促，苦道來不易。

江湖多風波，舟楫恐失墜。

出門搔白首，若負平生志。

冠蓋滿京華，斯人獨憔悴。

孰云網恢恢？將老身反累。

千秋萬歲名，寂寞身後事。

16. 贈衛八處士　／杜　甫

人生不相見，動如參與商。

今夕復何夕？共此燈燭光。

少壯能幾時？鬢髮各已蒼。

訪舊半為鬼，驚呼熱中腸。

焉知二十載，重上君子堂。

昔別君未婚，兒女忽成行。

怡然敬父執，問我來何方。

問答乃未已，驅兒羅酒漿。

夜雨剪春韭，新炊間黃粱。

主稱會面難，一舉累十觴。

十觴亦不醉，感子故意長。

明日隔山岳，世事兩茫茫。

17. 望　嶽　／杜　甫

岱宗夫如何？齊魯青未了。

造化鍾神秀，陰陽割昏曉。

盪胸生層雲，決眥入歸鳥。

會當凌絕頂，一覽眾山小。

18. 白雪歌送武判官歸京　／岑　參

北風捲地白草折，胡天八月即飛雪。

忽如一夜春風來，千樹萬樹梨花開。
散入珠簾濕羅幕，孤裘不暖錦衾薄。
將軍角弓不得控，都護鐵衣冷猶著。
瀚海闌干百丈冰，愁雲慘淡萬里凝。
中軍置酒飲歸客，胡琴琵琶與羌笛。
紛紛暮雪下轅門，風掣紅旗凍不翻。
輪臺東門送君去，去時雪滿天山路。
山迴路轉不見君，雪上空留馬行處。

19. 遊子吟　／孟　郊

慈母手中線，遊子身上衣。
臨行密密縫，意恐遲遲歸。
誰言寸草心，報得三春暉？

20. 節婦吟 ／張　籍

君知妾有夫，贈妾雙明珠。

感君纏綿意，繫在紅羅襦。

妾家高樓連苑起，良人執戟明光裡。

知君用心如日月，事夫誓擬同生死。

還君明珠雙淚垂，恨不相逢未嫁時。

21. 寒食雨 ／蘇　軾

其　一

自我來黃州，已過三寒食。

年年欲惜春，春去不容惜。

今年又苦雨，兩月秋蕭瑟。

臥聞海棠花，泥污燕支雪。

闇中偷負去，夜半真有力。

何殊病少年，病起頭已白。

其　二

春江欲入戶，雨勢來不已。

小屋如漁舟，濛濛水雲裡。

空庖煮寒菜，破灶燒濕葦。

那知是寒食，但見烏銜紙。

君門深九重，墳墓在萬里。

也擬哭途窮，死灰吹不起。

# 吟詩目錄

## 近體詩

## 1. 清平調（三首） ／李 白

雲想衣裳花想容，春風拂檻露華濃。

若非群玉山頭見，會向瑤臺月下逢。

### 其 二

一枝穠豔露凝香，雲雨巫山枉斷腸。

借問漢宮誰得似？可憐飛燕倚新粧。

### 其 三

名花傾國兩相歡，長得君王帶笑看。

解釋春風無限恨，沉香亭北倚欄干。

## 2. 送友人 ／李 白

青山橫北郭，白水遶東城。

此地一為別，孤蓬萬里征。

浮雲游子意，落日故人情。

揮手自茲去，蕭蕭班馬鳴。

3. 早發白帝城 ／李　白

朝辭白帝彩雲間，千里江陵一日還。

兩岸猿聲啼不住，輕舟已過萬重山。

4. 獨坐敬亭山 ／李　白

眾鳥高飛盡，孤雲獨去閒。

相看兩不厭，只有敬亭山。

5. 秋浦歌 ／李　白

白髮三千丈，緣愁似箇長。

不知明鏡裡，何處得秋霜？

6. **客中作** ／李　白

蘭陵美酒鬱金香，玉碗盛來琥珀光。

但使主人能醉客，不知何處是他鄉。

7. **春望** ／杜　甫

國破山河在，城春草木深。

感時花濺淚，恨別鳥驚心。

烽火連三月，家書抵萬金。

白頭搔更短，渾欲不勝簪。

8. 登　高　／杜　甫

風急天高猿嘯哀，渚清沙白鳥飛迴。

無邊落木蕭蕭下，不盡長江滾滾來。

萬里悲秋常作客，百年多病獨登臺。

艱難苦恨繁霜鬢，潦倒新停濁酒杯。

9. 蜀　相　／杜　甫

丞相祠堂何處尋？錦官城外柏森森。

映階碧草自春色，隔葉黃鸝空好音。

三顧頻煩天下計，兩朝開濟老臣心。

出師未捷身先死，長使英雄淚滿襟。

10. 曲 江 ／杜　甫

朝回日日典春衣，每日江頭盡醉歸。

酒債尋常行處有，人生七十古來稀。

穿花蛺蝶深深見，點水蜻蜓款款飛。

傳語風光共流轉，暫時相賞莫相違。

11. 旅夜書懷 ／杜　甫

細草微風岸，危檣獨夜舟。

星垂平野闊，月湧大江流。

名豈文章著？官應老病休。

飄飄何所似？天地一沙鷗。

12. 詠懷古蹟 ／杜 甫

群山萬壑赴荊門，生長明妃尚有村。
一去紫臺連朔漠，獨留青塚向黃昏。
畫圖省識春風面，環珮空歸月夜魂。
千載琵琶作胡語，分明怨恨曲中論。

13. 聞官軍收河南河北 ／杜 甫

劍外忽傳收薊北，初聞涕淚滿衣裳。
卻看妻子愁何在，漫卷詩書喜欲狂。
白日放歌須縱酒，青春作伴好還鄉。
即從巴峽穿巫峽，便下襄陽向洛陽。

14. 江南逢李龜年 ／杜　甫

岐王宅裡尋常見，崔九堂前幾度聞。

正是江南好風景，落花時節又逢君。

15. 江　漢 ／杜　甫

江漢思歸客，乾坤一腐儒。

片雲天共遠，永夜月同孤。

落日心猶壯，秋風病欲蘇。

古來存老馬，不必取長途。

16. 渭城曲 ／王　維

渭城朝雨浥輕塵，客舍青青柳色新。

勸君更盡一杯酒，西出陽關無故人。

17. 山居秋暝　／王　維

空山新雨後，天氣晚來秋。

明月松間照，清泉石上流。

竹喧歸浣女，蓮動下漁舟。

隨意春芳歇，王孫自可留。

18. 春　曉　／孟浩然

春眠不覺曉，處處聞啼鳥。

夜來風雨聲，花落知多少？

19. 閨　怨　／王昌齡

閨中少婦不知愁，春日凝粧上翠樓。

忽見陌頭楊柳色，悔教夫婿覓封侯。

20. 出　塞　／王昌齡

秦時明月漢時關，萬里長征人未還。

但使龍城飛將在，不教胡馬度陰山。

21. 出　塞　／王之渙

黃河遠上白雲間，一片孤城萬仞山。

羌笛何須怨楊柳，春風不度玉門關。

22. 登鸛鵲樓　／王之渙

白日依山盡，黃河入海流。

欲窮千里目，更上一層樓。

23. 登鸛鵲樓 ／暢　當

迥臨飛鳥上，高出世塵間。

天勢圍平野，河流入斷山。

24. 楓橋夜泊 ／張　繼

月落烏啼霜滿天，江楓漁火對愁眠。

姑蘇城外寒山寺，夜半鐘聲到客船。

25. 秋夜寄邱員外 ／韋應物

懷君屬秋夜，散步詠涼天。

空山松子落，幽人應未眠。

26. 淮上喜會梁川故人 ／韋應物

江漢曾為客，相逢每醉還。

浮雲一別後，流水十年間。

歡笑情如舊，蕭疏鬢已斑。

何因北歸去？淮上對秋山。

27. 長沙過賈誼宅 ／劉長卿

三年謫宦此棲遲，萬古惟留楚客悲。

秋草獨尋人去後，寒林空見日斜時。

漢文有道恩猶薄，湘水無情弔豈知？

寂寂江山搖落處，憐君何事到天涯！

28. 烏衣巷　／劉禹錫

朱雀橋邊野草花，烏衣巷口夕陽斜。

舊時王謝堂前燕，飛入尋常百姓家。

29. 西塞山懷古　／劉禹錫

王濬樓船下益州，金陵王氣黯然收。

千尋鐵鎖沉江底，一片降旛出石頭。

人世幾回傷往事，山形依舊枕寒流。

從今四海為家日，故壘蕭蕭蘆荻秋。

30. 江　雪　／柳宗元

千山鳥飛絕，萬徑人蹤滅。

孤舟簑笠翁，獨釣寒江雪。

31. 錦　瑟　／李商隱

錦瑟無端五十絃，一絃一柱思華年。
莊生曉夢迷蝴蝶，望帝春心託杜鵑。
滄海月明珠有淚，藍田日暖玉生煙。
此情可待成追憶，只是當時已惘然。

32. 登樂遊原　／李商隱

向晚意不適，驅車登古原。
夕陽無限好，只是近黃昏。

33. 夜雨寄北　／李商隱

君問歸期未有期，巴山夜雨漲秋池。

何當共剪西窗燭？卻話巴山夜雨時。

34. 無　題　／李商隱

相見時難別亦難，東風無力百花殘。
春蠶到死絲方盡，蠟炬成灰淚始乾。
曉鏡但愁雲鬢改，夜吟應覺月光寒。
蓬萊此去無多路，青鳥殷勤為探看。

35. 清　明　／杜　牧

清明時節雨紛紛，路上行人欲斷魂。
借問酒家何處有？牧童遙指杏花村。

36.泊秦淮 ／杜　牧

煙籠寒水月籠沙，夜泊秦淮近酒家。

商女不知亡國恨，隔江猶唱後庭花。

37.九日齊山登高 ／杜　牧

江涵秋影雁初飛，與客攜壺上翠微。

塵世難逢開口笑，菊花須插滿頭歸。

但將酩酊酬佳節，不用登臨恨落暉。

古往今來只如此，牛山何必獨沾衣。

38.題西林壁 ／蘇　軾

橫看成嶺側成峰，遠近高低各不同。

不識廬山真面目，只緣身在此山中。

39. 飲湖上初晴後雨 ／蘇　軾

水光瀲灩晴方好，山色空濛雨亦奇。

欲把西湖比西子，淡妝濃抹總相宜。

40. 和子由澠池懷舊 ／蘇　軾

人生到處知何似，應似飛鴻踏雪泥。

泥上偶然留指爪，鴻飛那復計東西？

老僧已死成新塔，壞壁無由見舊題。

往日崎嶇還記否？路長人困蹇驢嘶。

41. 鄂州南樓書事 ／黃庭堅

四顧山光接水光，憑欄十里芰荷香。

清風明月無人管，并作南來一味涼。

42.
**書　憤**　／陸　游

早歲那知世事艱，中原北望氣如山。

樓船夜雪瓜洲渡，鐵馬秋風大散關。

塞上長城空自許，鏡中衰鬢已先斑。

出師一表真名世，千古誰堪伯仲間。

43.
**沈　園**　／陸　游

夢斷香消四十年，沈園柳老不吹綿。

此身行作稽山土，猶弔遺蹤一泫然。

44. 落　花　／袁　枚

江南有客惜年華，三月憑欄日易斜。
春在東風原是夢，生非薄命不為花。
仙雲影散留香雨，故國台空剩館娃。
從古傾城好顏色，幾枝零落在天涯。

45. 離台詩　／丘逢甲

宰相有權能割地，孤臣無力可回天。
扁舟去作鴟夷子，回首河山意黯然。

46. 有感書贈義軍舊書記　／丘逢甲

誰能赤手斬長鯨，不愧英雄傳裡名。
撐起東南天半壁，人間還有鄭延平。

47. 劍潭懷古 ／林述三

圓山煙水淡江秋，勝蹟曾傳此地留。

回首何從追霸客，一潭劍氣滿汀洲。

註：作者林述三（一八八七～一九五七）先生，主持「礪心齋書房」，為天

籟吟社創社社長，其吟詩曲調至今仍傳唱不輟，譽為「天籟調」，著有

《礪心齋詩集》。

48. 評 詩 ／林述三

一樣詞華入眼中，笑將月旦馬牛風。

年來肯為艱深誤，獨愛元和古淡工。

49. 春　耕　／黃笑園

二月西疇碧四圍，鋤雲犁雨各忘飢。
心田若種相思豆，兒女情苗也發揮。

註：作者黃笑園（一九〇五～一九五八）先生，師事礪心齋林述三先生，
為天籟吟社健將「天籟三笑」之一，主持「捲籟軒書房」，著有《捲籟
軒吟草》。

50. 杯中月　／黃笑園

姮娥笑對醉顏紅，邀影浮沉一盞中。
我也飛觴鯨飲輩，盈盈吸盡廣寒宮。

51. 詠史——毛遂　／莫月娥

自薦能教楚訂盟，平原門下客皆驚。

看他一脫囊中穎，愧煞因人十九名。

註：作者莫月娥（一九三四～）女士，師事捲籍軒書房笑園黃文生先生，

　　為天籟吟社創社社長林述三先生之再傳弟子。本專輯《大雅天籟》吟

　　唱示範。

52. 書香薪傳　／莫月娥

未亡秦火賴儒生，字字芬芳一炬明。

啟後承先原有種，燃燒不斷在詩城。

附　　錄

# 莫月娥詩選

◎莫月娥

### 寒流

波推上下挾冰霜，肩聳玉樓凍異常。

一股不隨天地冷，平生凜性熱心腸。

### 花朝雨

小樓如聽一聲聲，慶祝群芳此日生。

憐惜胭脂防褪色，催詩且莫似盆傾。

江西龍虎山詩會順遊滕王閣

登滕王閣覽南昌，一水悠悠俗慮忘

興替不隨遊客感，餘霞坐賞晚來長。

遊陽明山

鵑紅櫻老陽明道，一樣看花感不同。

無限風光二月中，山含翠色雨濛濛。

詩　僧

曾向騷壇百戰酣，如今托缽去嗔貪。

菩提無樹心猶鏡，五字逢場脫口談。

## 毛　遂

自薦能教楚訂盟，平原門下客皆驚。

看他一脫囊中穎，愧煞因人十九名。

## 褒　姒

千金若買佳人意，烽火何勞換笑聲？

戲得諸侯各震驚，驪山往事最堪評。

## 敬和陳竹峰詞長乙亥元旦試筆

春風得意遂初忱，善養童顏不老心。

筆可生花開爛漫，詩能延壽且沉吟。

盈門淑氣歡無極，飽味辛盤喜莫禁。

摯友兩三東岸路，天祥太魯約重臨。

緬懷郭汾陽

亂平安史姓名揚，誓死精忠保大唐。
尚父尊稱勳蓋世，阿翁癡作福盈堂。
率兵威震追靈武，望雨情殷憶朔方。
收復兩京天下定，中興功最數汾陽。

元宵吟詠賽雞籠

火樹銀花燦九閭，會開雨港勝雲門。
悠揚頓挫施喉韻，嘹喨高低動耳根。
歌調不如詩調好，人潮卻似海潮掀。
憑誰局創雙贏面，唱作俱佳仔細論。

## 書香薪傳

未亡秦火賴儒生，字字芬芳一炬明。

啟後承先原有種，燃燒不斷在詩城。

# 作詩、吟詩與教唱的人生

## ——專訪莫月娥

◎鄭垣玲、顧敏耀

莫月娥，生於一九三四年，台北人，幼年受過五年的日本小學教育，而傳統的詩文素養則是在私塾中養成的——在十幾歲時，師事稻江「捲籟軒」書房黃笑園先生，學業有成之後便一直致力於傳統詩的推廣，對於詩之教學不遺餘力，本身也很擅長作詩。而近年來反倒是「吟詩」方面更受人重視，其「天籟調」的吟唱方式，抑揚頓挫、聲調鏗鏘，十分受大眾喜愛，因而四處講學。目前為中華民國傳統詩學會理事。其作品散佚甚多，尚待蒐集整理。

大雅天籟
【莫月娥古典詩吟唱專輯】

1

莫月娥老師近來以「傳統詩吟唱推動者」聞名，事實上，莫老師說她

以前在私塾中，主要是讀傳統詩文以及學作詩，「吟詩」、「吟唱」只是附加學習的

而已，沒想到這幾年來社會大眾反倒對於「吟詩」比「作詩」更有興趣。

台灣傳統詩風從清領時期以降便十分興盛，全國詩社成立甚多，莫月娥的

老師「捲籟軒書房」黃笑園先生，是「台北三笑」（用「虎溪三笑」之典

故）：笑園、笑雲、笑巖之一，黃笑園先生更是台北大稻埕中街「礪心齋

書房」林述三先生的高足。林述三在一九二一年創立了「天籟吟社」，其

本身便長於詩作且頗擅吟詩，其吟詩曲調至今仍傳唱不輟，即是人稱「天

籟調」者。林述三幼年曾經就學於廈門玉屏書院，所吟曲調可能即是在當

時習得，但是，因為「天籟吟社」所處之大稻埕乃以泉州人為主的地區，

所以其吟詩所用之語音又大部分以泉州音調為主，「天籟調」可說是融合

了漳州（廈門）以及泉州兩方的特色。

莫月娥會從事此項推廣傳統詩歌創作及吟唱的工作，主要是因為個人的興趣以及文化傳承的使命感。她覺得用所謂的「國語」（北京話）吟詩，很難表現出詩歌音調中蘊藏的神韻，尤其是唐詩，如果用所謂的「台語」（鶴佬話）來唸，則更容易領略到原作者創作時，透過字音的抑揚頓挫所表現出來的情感。鶴佬人常以「唸歌」、「唸歌仔」、「唸歌詩」來指稱「唱歌」，將「唸」與「唱」的語意混在一起。其實，台灣的傳統詩歌吟唱便是如此，融合了「吟唸」以及「歌唱」，莫月娥強調說：詩歌吟唱是跟戲曲那種先有曲調再填詞的型式不同，戲曲、長短句等所著重的在「曲調」方面，而吟唱則是以詩文本身為主，透過字音的平仄來表現其曲調，所以，不同平仄型式的詩，吟唱起來，曲調便會不一樣，而一般都是以清唱為主，若有伴奏則用簫、笛、揚琴等。

莫月娥自從「出師」之後，便以教導社會大眾作詩、吟詩為主要志

業，至今教學時光已經五、六十年，教授的對象有一般社會人士，也有學校裡的老師、學生，有阿公阿媽級的，也有小朋友，學生層次分佈甚廣。曾經在各電台、基金會、教師研習中心、學校、救國團等地點教唱。學生們有的是為了興趣、對傳統文化的熱誠而來，有的是為了養生（因為吟唱時要用丹田的力氣，可以藉此調氣、養生，莫老師說她因為練吟唱，身體一直十分健康，極少感冒），老老少少都很用功學，這令她感到很欣慰。

可是，像教師研習營中，有些老師只是為了「研習條」而來，沒有持續的學習，沒多久就忘了，遑論再教給學生；而邀請她去教吟唱的單位，也往往只是一時的興起，沒有長期、定期學習的計畫，這些都是莫月娥感到十分遺憾的。而且像文建會之類的文化建設、推廣單位，也往往沒有全面的接觸台灣本土的傳統文化，經費都偏重在某些民俗、藝術表演（像是戲曲），關於傳統詩歌吟唱方面，能留心、注意甚至能加以發揚的人太少了。

莫月娥覺得：

文化的傳承就是要點點滴滴、一代一代的累積，不敢奢望所有的人都來學，只希望有一群有心的人能將此傳統的文化流傳下去，一直賦予它生命力，這就很令人欣慰了。

她同時也覺得，在這方面政府做的實在太少，主要都還是靠民間的力量，這項文化才能多年來「不絕如縷」。可是，近幾年來社會變化快速，如果再不好好有計畫的保存，前景實在堪慮。

2

莫老師也提到，她去中國大陸參加研討會後的感想，她說：

那次去江西的龍虎山參加詩學的研討會，那邊的老師說他們在學校裡上課除了教「普通話」之外，跟學生們主要仍然以「家鄉話」溝通。難怪他們普通話雖然講得很好，可是家鄉話也很流利，跟台灣相較實在好很多……台灣的母語流失速度太快了！

莫月娥指出，所謂「國語運動」不只造成現在老一輩的人（除了新住民）要融入社會、獲取資訊時的困難，要跟晚輩們溝通、傳承文化時也產生障礙，現在不管是原住民、客家人、鶴佬人的青少年、兒童，如果能夠聽得懂自己的母語就很難得了，至於還能夠講得流利的幾乎找不到。這也是台灣傳統詩歌吟唱推行的成效有限、台灣各地傳統詩社大多是老人家的主要原因之一。

莫月娥對於作詩的興趣並不減於吟唱。台灣傳統詩社的作詩形式最普遍的即是「擊缽吟」——不管是詩社本身的「例會」或是各詩社之間的「聯吟」皆然。而所謂的「擊缽吟」，莫月娥說：就是在限制的時間內，用他們規定的題目、用韻、形式（一般是七言絕句）來作詩，在時限內做好之後，交由「詞宗」（從一位到多位：左、右詞宗；天、地、人詞宗；春、夏、秋、冬詞宗……等）來評定排名。透過「擊缽吟」這樣的活動，有競爭性就會有進步，莫月娥說：

在短短二十八字之中，要合乎平仄規律、又要押好韻、並要有深刻的含意、典故也要運用的好，真的很不簡單，程度到哪裡都可以看出來，如果作不好，回去就再好好用功。而所限制的時間越短，自然難度也越高，可以自己衡量自己的能力大概到那邊，就像賭博要賭多大也是看自己的能力一樣。

這樣「作詩比賽」的活動，對於台灣傳統詩的興盛、普及，實在是有推波助瀾的作用，而且也產生了不少優質的作品。當我們問她：是否有將自己的作品收集整理起來呢？她說：大部分都散佚了，只有一些「得意之作」還隱隱約約記得，她沉吟了一會兒，想起她在某年的端午節有做過一首〈競渡〉：「喧天鑼鼓賽江湄，力敵雙方志奪旗，何日三湘同弔屈，龍舟水上決雄雌」，並當場吟唱給我們聽，的確是抑揚頓挫極為分明，她再次強調：「用『台語』（鶴佬話）來念傳統詩，味道才會出來」。

莫月娥說，目前在台灣，像她一樣的「傳統詩推廣者」頗多，能吟詩者也不乏其人，各地的唱腔、曲調也各具特色，而台灣的傳統詩作家、團體也有自己的刊物，例如以新住民為主的《中華詩學》雜誌、以舊住民為主的《台灣古典詩》雙月刊等，《台灣古典詩》雙月刊還獲得了行政院文建會的「優良詩刊獎」。而各詩社的例課、聯吟活動也都定期、不定期的在舉辦，而很多詩人都不只參加一個詩社，其實，台灣傳統詩的活動是比一般人想像中的還要熱烈，像莫月娥參加的詩社之一：台北「瀛社」，便與桃園的「桃社」、新竹的「竹社」固定每兩個月會有一次「聯吟」的聯誼會，由三個詩社輪流作東舉辦。

莫月娥說，她很感謝小時候父母能讓她有機會去接觸台灣的古典詩文，也感謝私塾裡老師的教導，讓她即使年歲日高，卻也能作詩自娛、吟詩養生，更能四處教學，與社會大眾分享自己作詩、吟詩的喜樂，她認為「不為功名亦讀書」這樣的純粹興趣的心態很重要，如果只是為了現實功

利的目的而來做一件事，往往是持續不久的，莫月娥並以此句話來跟大家共勉。

原載於《文訊月刊》一八七期，二〇〇一年五月

# 【百年台灣女性文學版圖研討會】

## 發言紀錄

◎莫月娥

大家好！我平時寫的是傳統詩，很少有場合發表談話，今天承蒙大會邀請，我就簡單地就我的了解，向大家報告一下早期閨秀詩人在詩社中的活動情形。

先介紹我自己的經歷吧！我出生於日據時期，受過殖民政府的教育，不過在傳統文學方面，我一直在私塾裡學習漢文和作詩，光復後也持續下來。根據我的印象，日據時期的女詩人有：台中的望族吳燕生、嘉義的張李德和、台南的黃金川、還有淡水的李如月等人。除此之外，年紀比較輕、在光復後才大量出現在詩壇上的，還有新竹的鄭蕊珠、台中的王少

73

君、王少滄姐妹等人。所以早期能夠寫漢詩的閨秀詩人，其實在人數上是不少的。

雖然不少，而且我們老師常在傳頌她們有些詩真得寫得非常好，但流傳下來的，卻很有限，這主要是受到環境的影響。日據時期的詩社主要還是男性詩人多，當時詩社文人間的交際活動也很頻繁。但那時是封閉的傳統社會，不像現在兩性平等，在以男性詩人為主的詩社中，單獨的女詩人也不太方便整天到晚的參加詩會活動。所以那些會寫詩的女性，不像男性詩人活動參加得這麼頻繁，她們的詩作，也不像男性詩人的作品一樣，會留在詩社的記錄，或是在詩友之間流傳。她們可能自己在家寫一寫，欣賞一下，也沒有整理出來，大家也不容易看到她們的作品，日子久了就散失了。就是因為大環境兩性不平等，這些女詩人的詩沒有辦法在詩友之間流傳，或在詩社裡頭保存，所以閨秀詩作流傳的不多。

但有幾首流傳下來的，那就真的寫得很好！我的老師還會特地唸她們

74

的詩，來鼓勵我們以她們為榜樣，發揮我們女性獨特的想像力，來參予詩的創作。記得我們老師最津津樂道的，是女詩人吳燕生在的一次詩會場合中作的詩。那時詩會多半做的是擊鉢詩，不但限題，還限時、限韻，比現在的考試還嚴格，除此之外還得注意平仄，還得把最豐富的內容和情感濃縮在短短的二十八字中，這是很高的挑戰。但女詩人吳燕生當場寫的詩，就讓眾人非常讚嘆！她的詩是：

美人蘭芷託吟身

耿耿孤忠泣鬼神

千古知音唯賈誼

朝雲淚灑汨羅濱

在區區二十八字中，她不但達到了所有詩的要求，而且非常流暢，充

75

份貫注了深刻的意涵，就是這樣，才會得到所有人的肯定和傳頌。科技再怎麼發展，都有無法超越人文精神的部分，就是因為漢詩有那麼迷人的部分，所以我才會去喜歡這麼一個冷門的文類。

在光復初期，詩社仍然非常多，詩人也很多。于右任到台灣來，曾經驚嘆：台灣是詩的王國！當時在總統府的詩會，每次召開都有一千多人參加，現在只剩幾百人吧！記得當時在台北市，比較積極參加詩社活動的閨秀詩人，好像只有我一個人而己，所以常常被人家笑說是萬綠叢中一點紅，不過光復後社會漸漸開放，兩性平等，詩會活動中，也出了不少女性的後起之秀呢！

一般說來，女詩人的作品，在「孝親」和「情愛」兩個主題上，處理得比男性詩人細緻得多。女性一但結了婚，就得離開自己的父母親，嫁到另一個家庭中開始新生活。這樣的經驗是男性沒有的，所以只有女性的細膩，才寫得出對「孝親」的重視和深刻意涵。而女性溫柔、靈巧又敏感的

天性，用來描寫「情愛」，又是格外生動、再適合不過的。那些少數流傳下來的閨秀詩作，雖然年代很久遠，但詩的芬香卻有辦法超越時空，一直流傳到現在。記得我的老師說過：女孩子聰明靈巧，他特別喜歡教女性寫詩，只可惜女性都不太來學堂就讀。我後來想想：這可能也是社會環境的因素吧！在封閉的傳統社會中，只有少數的女性，是可以自由自在地唸書受教育的。

現在進入了工商業時代，社會形態改變，日常生活的娛樂太多，大家感官層面的享受豐富了，精神層面就不管了。漢詩辛辛苦苦作個一兩首，人家看起來也沒什麼了不起，還會批評妳無病呻吟。可能因為這樣吧！漢詩現在沒落了，雖有民間團體推動，但活動力畢竟有限，而整個漢詩詩壇沒落，閨秀詩人要多也難。不過就台灣的閨秀詩來說，百年來值得傳頌的佳作也不少，這也是筆值回票價的文化遺產吧！

註：淡江大學中國女性文學研究室於二○○一年三月八日婦女節，在國家圖書館國家會議廳舉辦「百年台灣女性文學版圖研討會」，莫月娥女士應邀擔任專家座談，以上係會中發言紀錄。轉載自淡江大學中國女性文學研究室出版，《中國女性文學研究室學刊》第三期，二○○一年十一月。

# 製作感言

◎楊維仁

第一次聽莫老師吟詩，是從錄音卡帶聽來的。

二十多年前，邱燮友教授採集台灣各地詩社吟詩的曲調，錄製了一套名為《唐詩朗誦》的有聲教材。十幾年前我還在師大南廬吟社的時候，就是從這套錄音教材中，第一次聽見莫老師用抑揚頓挫的「天籟調」，吟出李白「清平調」和杜甫「詠懷古跡」、「江南逢李龜年」等千古名詩，當時內心為之悠然神往，卻始終不清楚錄音帶中的這位「莫月娥」究竟是何方高人。其實，當年南廬吟社的詩譜上面也記錄了不少用「天籟調」吟詩的簡譜，但是當時只著意於習作古典詩的我，始終未曾對這種吟調用心探究。

一九九五年夏天，我接連參加了兩次漢詩研習活動，而這兩次研習恰巧都由張國裕、莫月娥、黃冠人三位老師擔任講座，使我開始認識「天籟吟社」與「天籟調」。我也跟其他學員一樣，深深被莫老師鏗鏘而又悠揚的吟調所吸引，趕緊用簡易的設備現場錄音，惟恐漏失了這蒼勁而又高雅的天籟之聲。

此後，在張國裕老師（時任傳統詩學會理事長）的引薦下，我偶爾也參加民間詩社所舉辦的擊缽詩會，每每在聯吟活動中欣賞莫月娥老師登台吟詩的丰采。我和很多詩友一樣，總覺得莫老師對於吟詩韻律的掌握，實在是當今台灣詩壇的佼佼者，總覺得詩就是要像莫老師這樣吟才有味道。

最令我印象深刻的是三年多以前，在三重先嗇宮舉辦的一場吟詩表演會中，莫月娥老師吟唱她的「招牌詩」李白的三首「清平調」的同時，台下諸多詞長（天籟社員僅佔極少數）居然也都能跟著同聲唱和，如此一堂詩友吟唱的溫馨場面，實在令人動容！

這幾年來，我也追隨張老師、莫老師參加了很多次吟詩活動，總是有很多詩友拿著錄音機錄下莫老師的吟詩，也聽到很多人詢問莫老師「怎麼不出錄音帶？」「何時要出版ＣＤ？」，但是說來也真奇怪，似乎沒有適當的機緣，否則以莫老師譽滿騷壇，怎麼一直未曾錄製吟詩專輯？

「天籟調」長期傳唱於民間與學院，是目前台灣地區影響最廣的吟詩曲調。「天籟調」傳自台北「天籟吟社」，自日治時期迄今，天籟吟社皆以創作與吟唱並重而享譽詩壇。莫月娥老師向以吟唱知名，是目前最負吟詩盛名的天籟詩人，其吟詩之功力除了廣受各界推崇，常於民間社團、大專院校示範教學，更於廣播節目中大力宏揚，對詩歌吟唱的推廣可說是不餘遺力。然而，莫老師年近古稀，幾十年的吟唱教學與推廣，雖也頗具成效，但是為了更加有效的推廣與保存，實有必要錄製一套專輯，既可作為「天籟調」傳承的見證，也可作為各界學習吟詩的典範。在重視母語教學的今天，這一套專輯更是學習與推廣鄉土語言的極佳教材，此一專輯之推

出實兼具歷史意義與實用價值。

基於上述的「使命感」，我和友人李榮嘉、李正發、吳身權三位先生從年初開始，便積極研議如何幫助莫老師出版一套吟詩CD，並開始走訪各錄音室，準備相關事宜。後來，在袁香琴老師、華雪荔小姐、李佩玲小姐的指導協助下，八月初申請到台北市文化局藝文補助，隨後並承蒙萬卷樓圖書公司梁錦興總經理鼎力玉成，應允由萬卷樓出版此一吟唱專輯，於是才正式定案開始製作。

此一專輯的吟詩曲目由李正發先生、吳身權先生和本人初選，張國裕社長與莫月娥老師作最後的篩選。最後選錄古體詩二十一首、近體絕句與律詩五十二首，分別錄製為「古體詩」與「近體詩」兩片CD，為保存吟調的神韻與特色，我們請莫老師以清唱的方式呈現。詩中字句如有各家版本差異時，採用捲籟軒黃笑園先生所講授之版本，以尊重莫老師之師承。

由於莫老師一向注力於傳統詩的創作與吟唱，而天籟吟社向來也講究

創作與吟唱並重，所以在選詩的過程中，我們特別選錄林述三先生、黃笑園先生、莫月娥女士三代師承的詩作各兩首，不但兼顧了天籟吟社與莫老師推廣傳統詩創作的用心良苦；也展現出與其他出版品不同的特色；更能表現天籟調百年傳唱的薪火相傳，誠如本專輯最後壓軸吟唱的莫老師詩句：「啟後承先原有種，燃燒不斷在詩城」！

本專輯製作過程之中，我們非常感謝製作顧問——天籟吟社張國裕社長細心指導，也感謝黃笑園先生哲嗣黃鏡宏先生代表笑園先生賜序，換鵝會書法大師黃篤生先生為專輯題字。當然，最要感謝莫月娥老師辛苦的錄音吟唱。

# 製作群簡介

**顧　問：張國裕**

天籟吟社社長

中華民國傳統詩學會榮譽理事長

師事礪心齋林錫麟先生

天籟吟社創社社長林述三先生之再傳弟子

**製　作：楊維仁**

台北市古亭國中教師

天籟吟社社員

乾坤詩刊社員

「古典詩圃」網站負責人

（http://www.ktjh.tp.edu.tw/yang527）

「網路古典詩詞雅集」版主

（http://www.poetrys.org）

協同製作：

華雪荔

輔仁大學中文系畢業

專業多媒體製作六年

文案企劃編輯十年

李正發

古典詩詞創作者

「網路古典詩詞雅集」版主

（http://www.poetrys.org）

吳身權

古典詩詞創作者

「網路古典詩詞雅集」版主

（http://www.poetrys.org）

# ＣＤ曲目㈠古體詩

# ＣＤ曲目㈡近體詩

國家圖書館出版品預行編目資料

大雅天籟／莫月娥吟唱；楊維仁製作--初
 版 --臺北市：萬卷樓, 民 91

 面； 公分.—(莫月娥古典詩吟唱專輯)

ISBN 957－739－424－8(平裝附光碟片)
 1.詩文吟唱

915.18                                          91023430

# 大雅天籟

## 【莫月娥古典詩吟唱專輯】(附 2CD)

吟　　　唱：莫月娥
製　　　作：楊維仁
發 行 人：楊愛民
出 版 者：萬卷樓圖書股份有限公司
　　　　　臺北市羅斯福路二段 41 號 6 樓之 3
　　　　　電話(02)23216565．23952992
　　　　　傳真(02)23944113
　　　　　劃撥帳號 15624015
出版登記證：新聞局局版臺業字第 5655 號
網　　　址： http://www.wanjuan.com.tw
E-mail 　　： wanjuan@tpts5.seed.net.tw
經 銷 代 理：紅螞蟻圖書有限公司
　　　　　臺北市內湖區舊宗路二段 121 巷 28 號 4F
　　　　　電話(02)27953656(代表號)　傳真(02)27954100
E-mail 　　： red0511@ms51.hinet.net
承 印 廠 商：晟齊實業有限公司
定　　　價：500 元
出版日期：民國 91 年 1 月初版

ISBN 957－739－424－8